我只是走進這個世界，看看是不是有什麼東西可以主動觸發我的興趣。我醉心的，是「拾獲物」。

—— 安瑟·亞當斯（Ansel Adams）

nomadic eyes

遊
目

這些年來,每天走在路上、坐在車裡,手機滑著,常常感覺得到文字如子彈一般穿過自己的腦袋,訊息在腦裡轟轟作響。人們在說話或書寫的時候,意念真的如實傳達給對方了嗎?

Words are bullets, mouth is a gun. 我發現,有時意念尚未抵達,傷害卻先造成了。每次心中有這種感受,就覺得有點寂寞,原來意念也會像五丈原之戰的孔明般,出師未捷。

從小我就是個善感,卻又渴望與大家交流感受的小孩,總是很怕對方不明白自己想表達的意思,深怕被誤會,於是很常問人一句話:「你懂我意思嗎?」高中畢業後到美國留學,與台灣的大家有日夜時差,我體會到無法隨時與地球另一端的朋友交流腦中思緒的感受,即使勉強交流了,以結果來說常常都是無效的。

不知不覺,我開始把這些情感與交流的渴望寄託在照片裡,將有聲的言語需求,轉化為無聲的畫面。一張照片,就像一顆時空膠囊,等著有人來解讀藏在其中的意念與訊息。

回到2020年，無法出門的疫情時間越來越長，家裡的設備
也跟著越來越五花八門。一開始只是底片的沖片罐，後來出
現巨大的放相機，一不小心弄了個暗房；原本只是帶著一盞
棚燈在外拍攝，後來又買第二盞。

慢慢地，這些器材已足夠發展成一個小攝影棚。家裡越來越
像防空洞，庫存應有盡有，也許是個性使然與工作性質，我
可以在這個沒有日夜時差的山洞裡足不出戶，照樣過得很適
應、滿足。

直到某天，我開始回頭瀏覽自己的底片與作品，情不自禁地
跌入時光漩渦，一張接一張，一個資料夾又一個資料夾地看
下去，回神過來，一整個下午已經消失，我才明白也許嚮往
流浪是自己改不了的性格，每當我以為不想再回頭感受流浪
的狼狽之時，一股催促著內心探索世界的聲音，又隱隱地在
血液裡騷動。

我想閱讀異鄉的文字招牌，想聽聽陌生語言的叫賣聲；希望
此時就在羅馬路邊的階梯坐著，無所事事、看著鴿子；在曼
谷昭披耶河的交通船上看著太陽下山，思考晚餐要吃什麼，
或是在冰島那月球一般的景色中開著車，播放自己最喜歡的
playlist……。

我看到自己在疫情爆發前拍到的一張照片，上面有句廣告標語：「Get ready for a promising future.」（為一個光明的未來做好準備。）我突然懷疑我們還能夠有什麼更好的未來可以期待？心碎與悲傷的我，還是回頭細數曾經按下的快門。

看著遊目所及曾經停留過的風景，我的提問可能永遠都不會有答案。面對眼前那些像是因為泛淚而失焦的景色，我還是鼓勵自己繼續按快門、過片、按快門……讓雙眼輕輕地流浪，是我面對孤獨的凝視，是一種創作的求生意志，是找回自己的儀式。

很希望藉由這本小小的攝影集，與大家的心靈有所交流，邀請大家與我一起享受被影像、時間與無以名狀的孤獨感溫柔地包覆著。每個畫面都是邊境異境，也許，我們會在那裡，不期而遇。

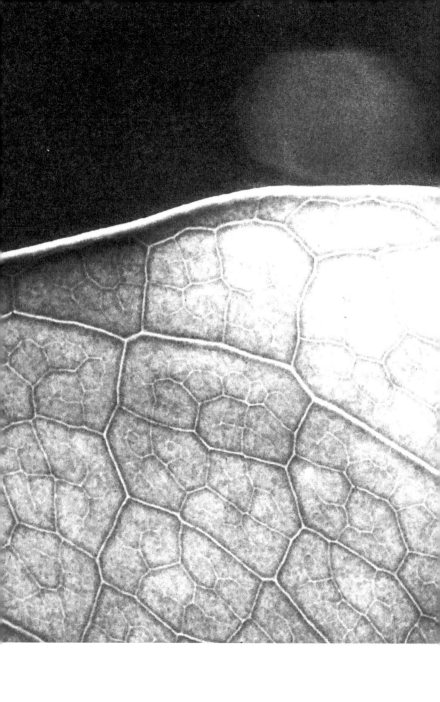

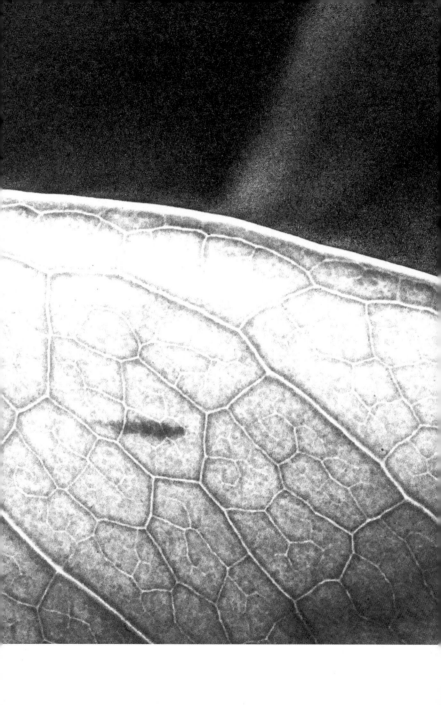

目次

table of contents

frame 1. Ísland

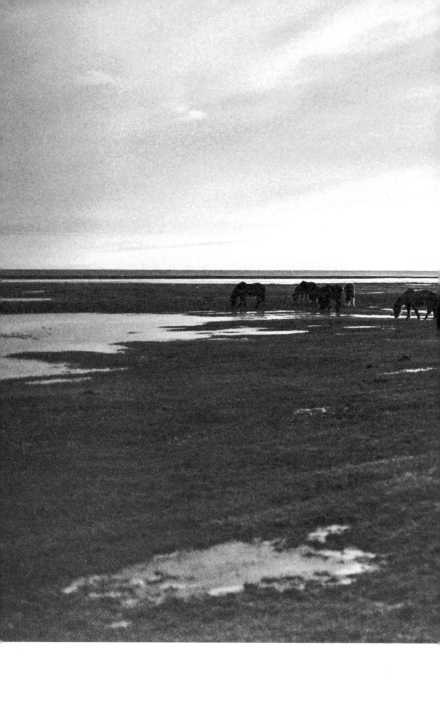

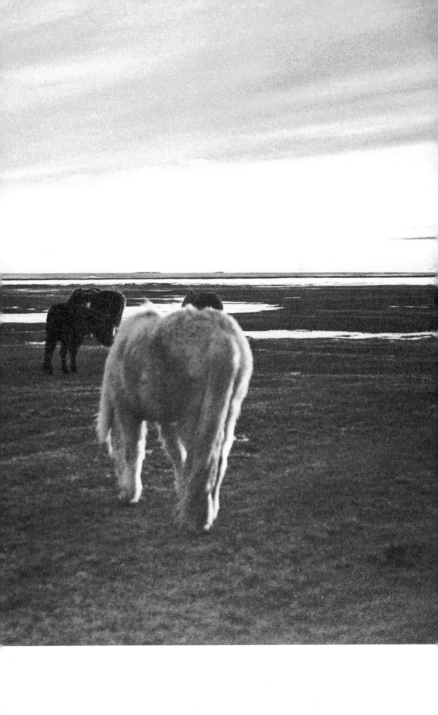

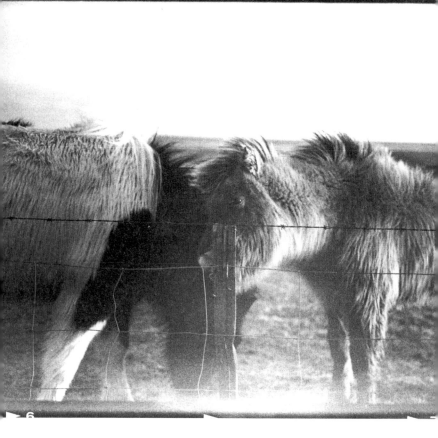

但願我們在相遇時，我能夠做你生命中的一個好人。

這樣就好。

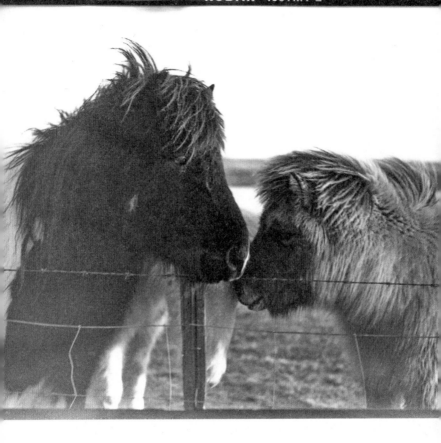

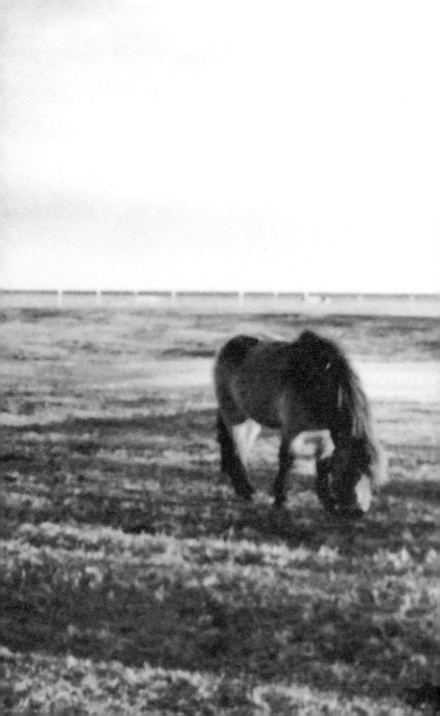

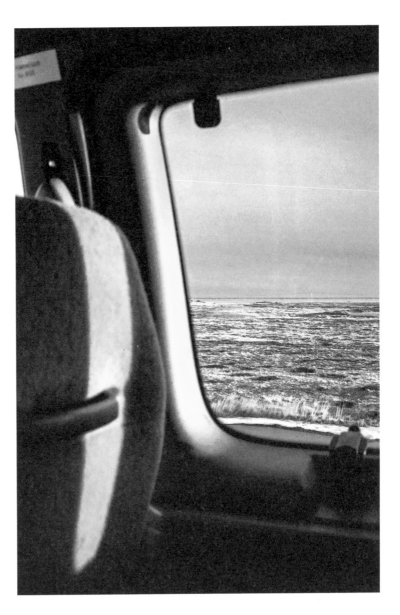

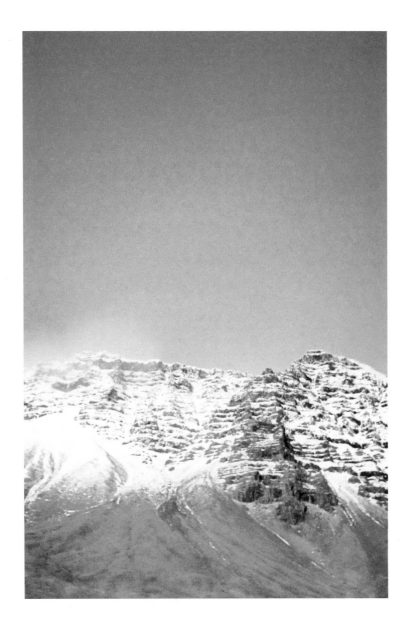

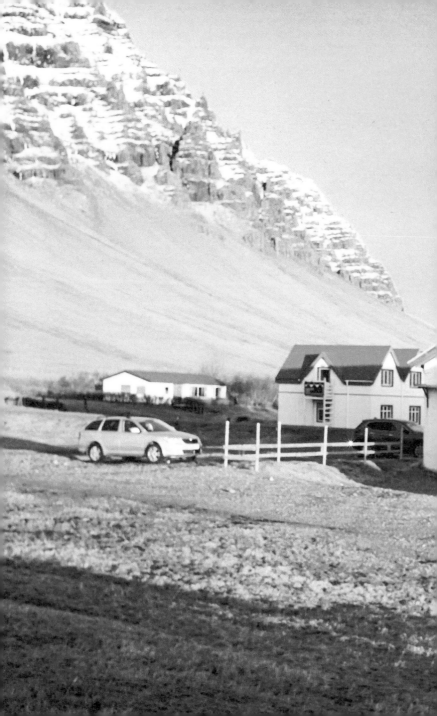

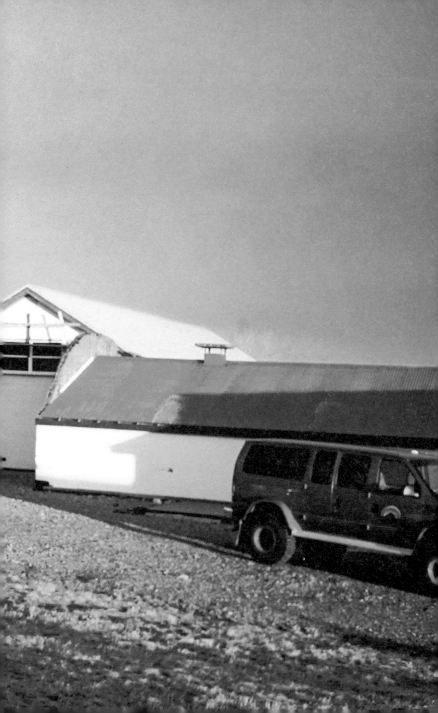

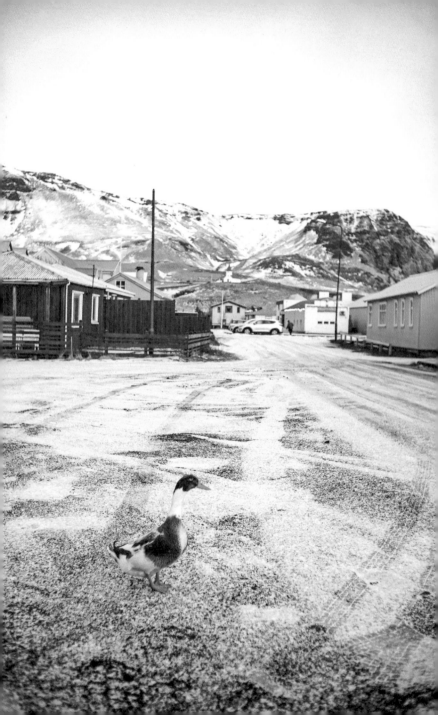

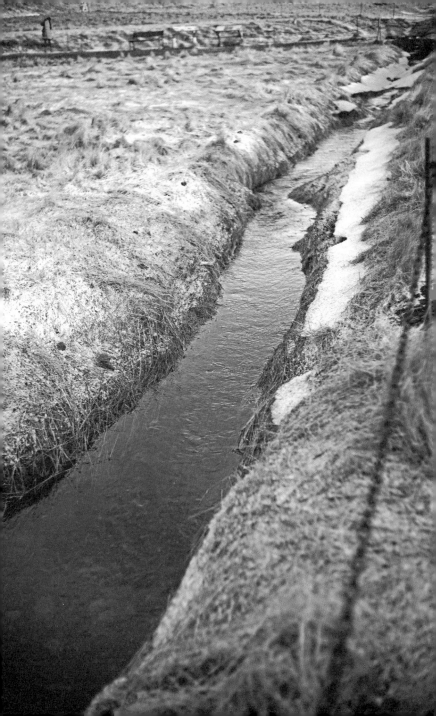

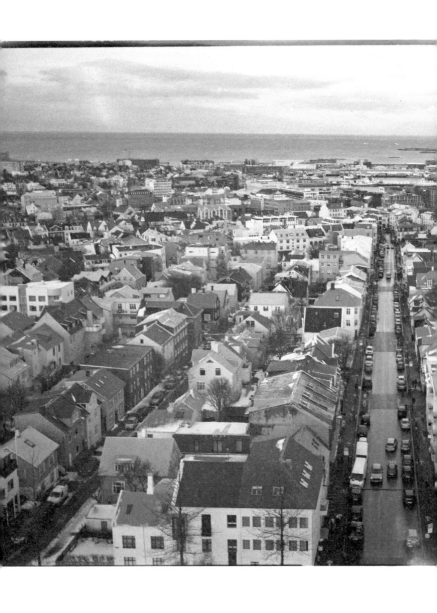

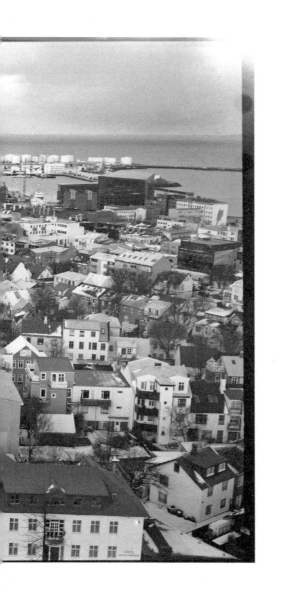

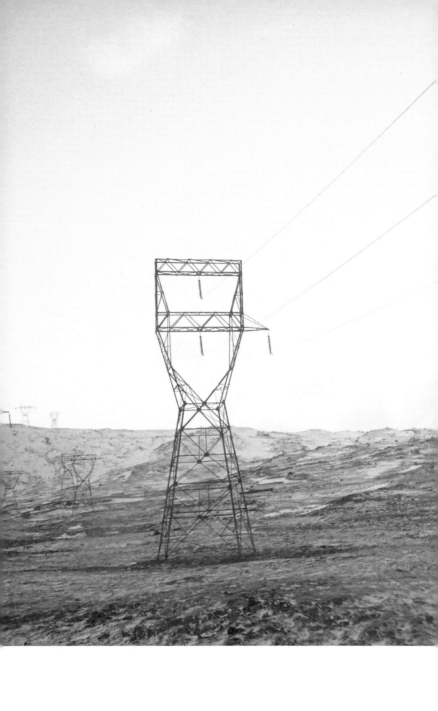

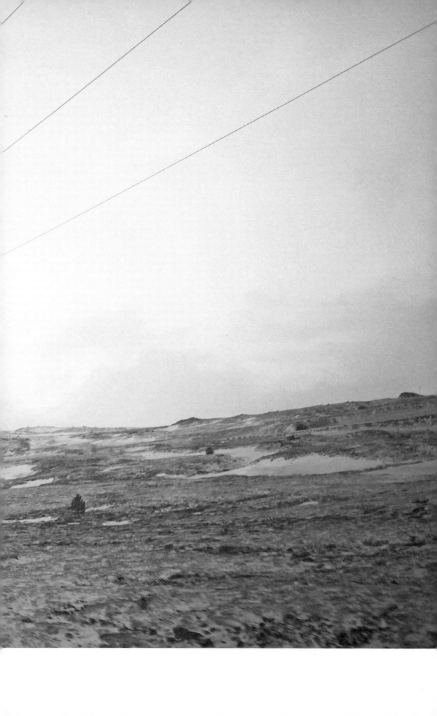

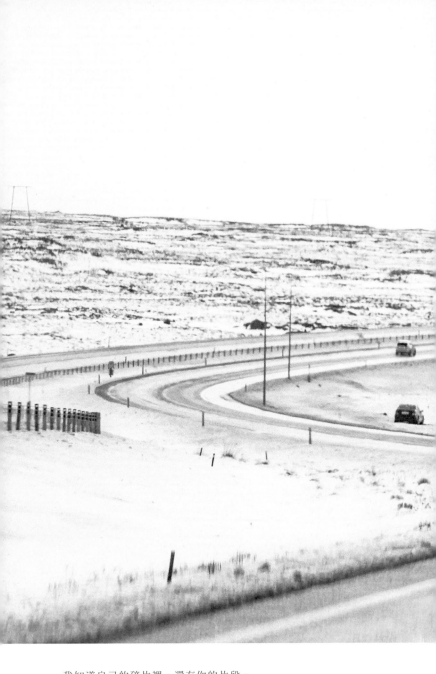

我知道自己的碎片裡，還有你的片段。

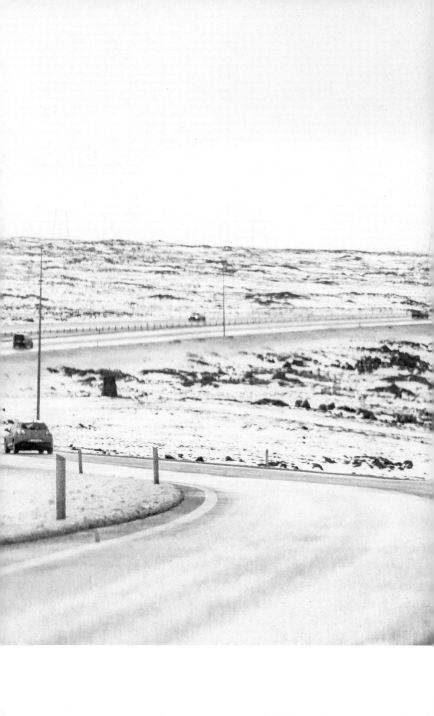

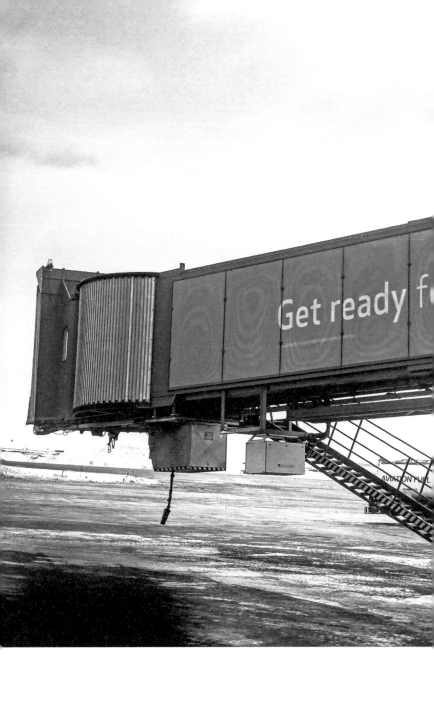

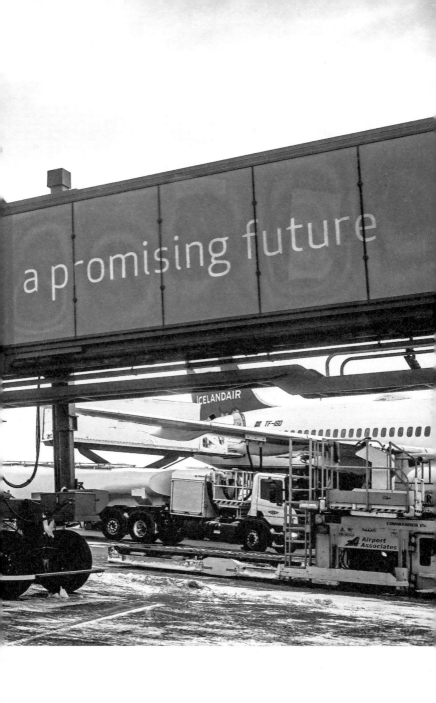

frame 2. microcosm

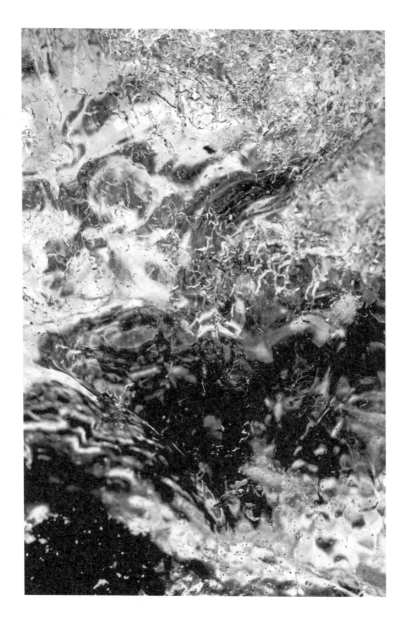

凡是眼睛看得見的，都會被帶走；

但用心感受過的，必會留下。

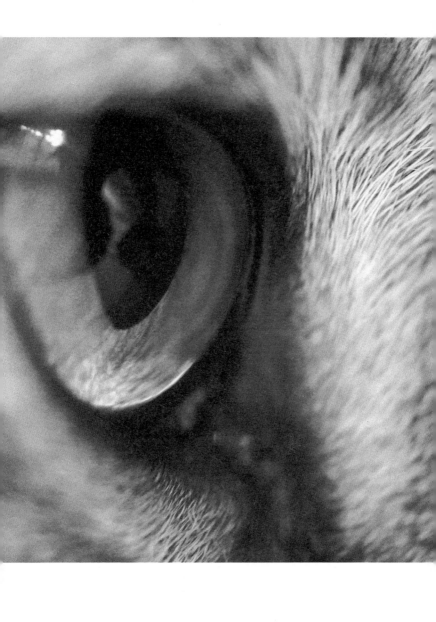

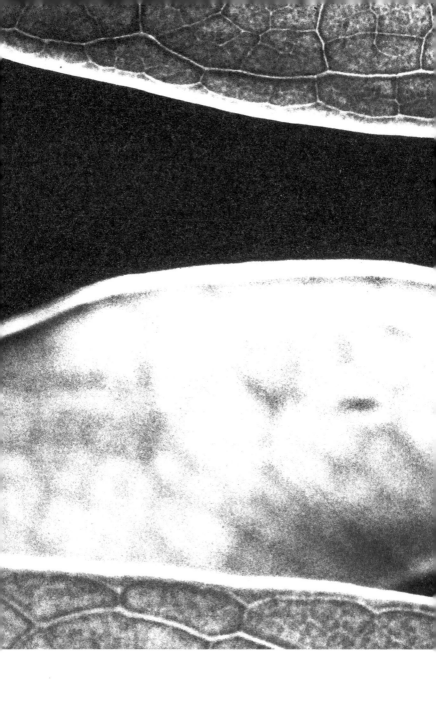

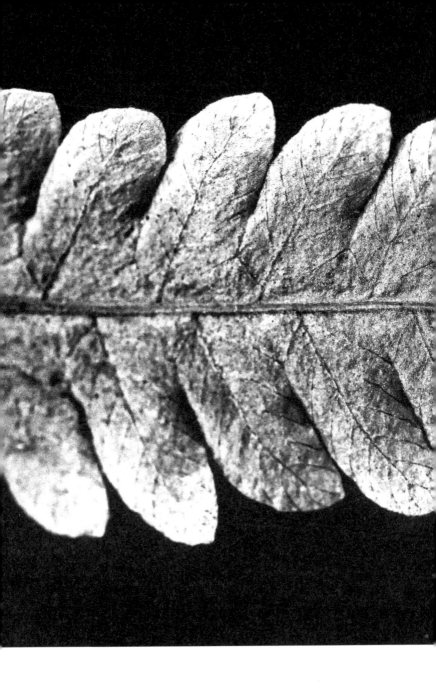

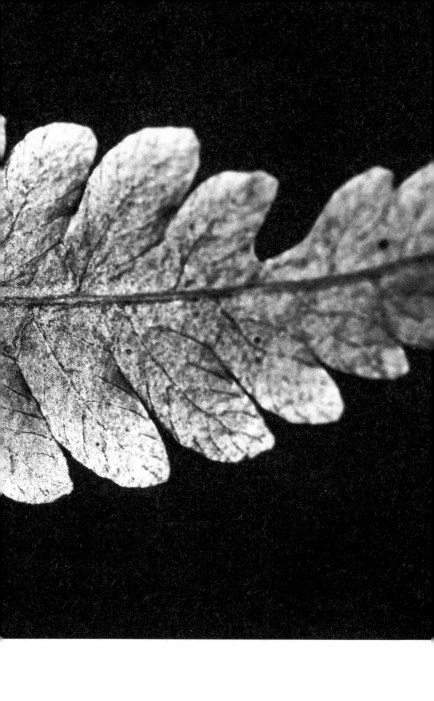

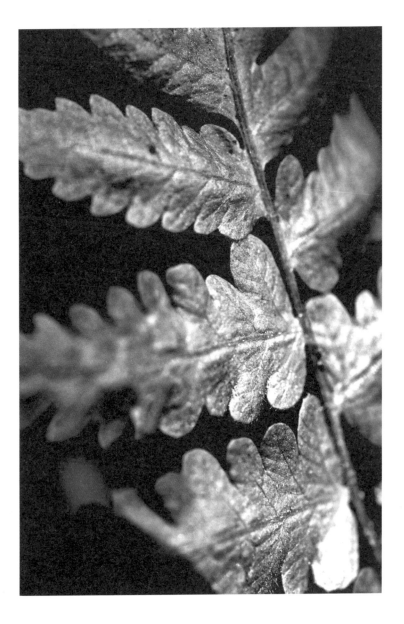

悄悄地等你進來

悄悄地按下快門

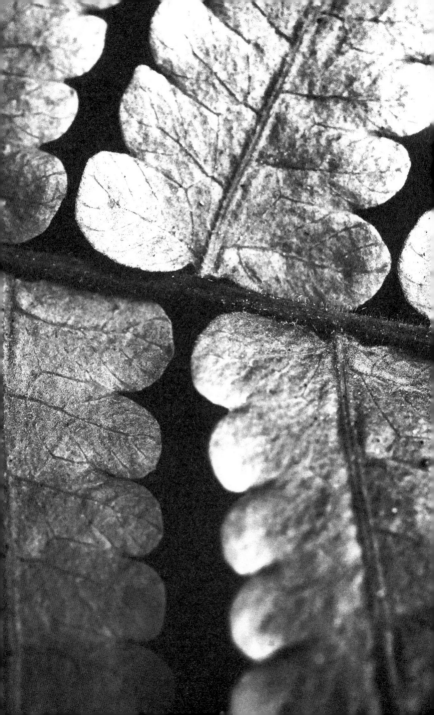

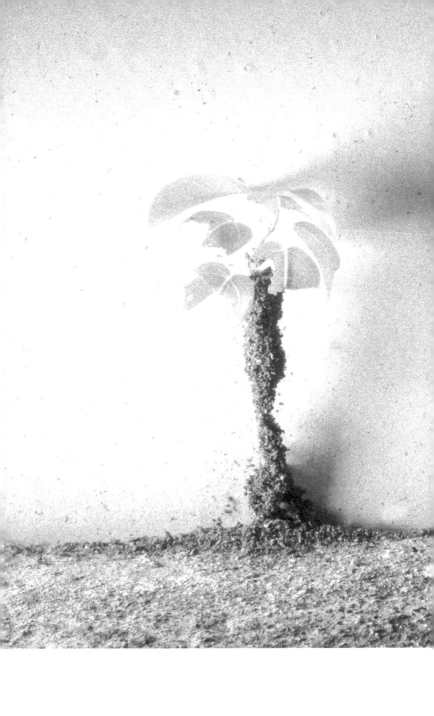

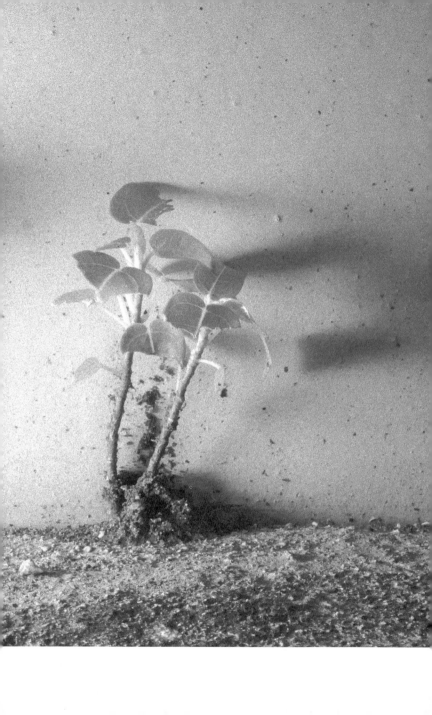

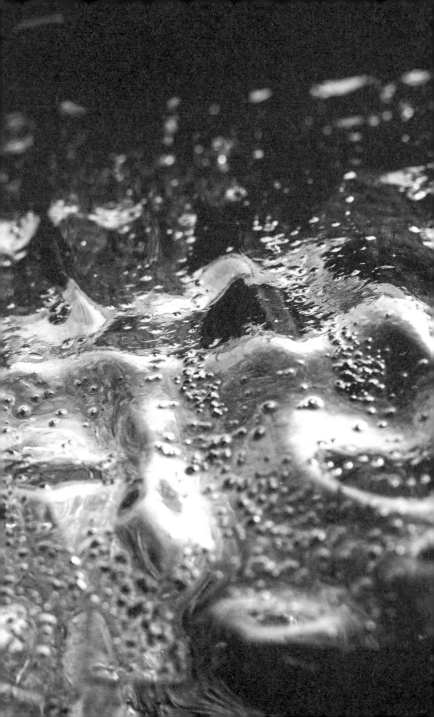

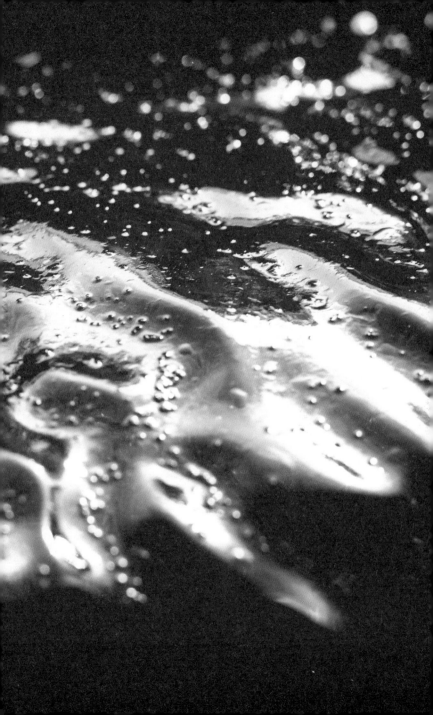

一個人的時候，

才是能夠拆解、整理，

解構自己的時光。

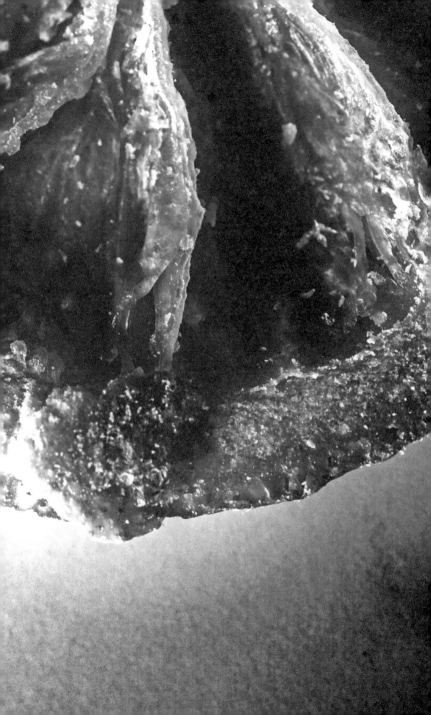

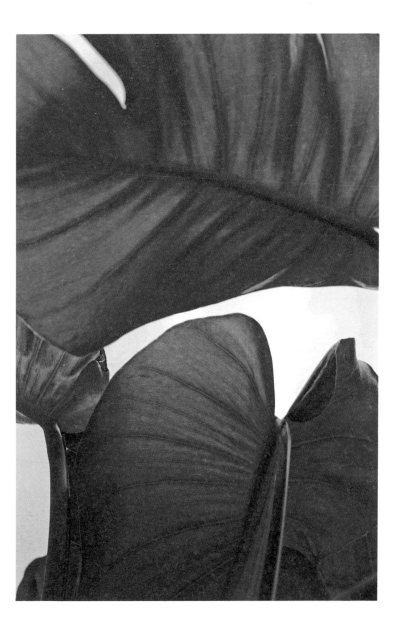

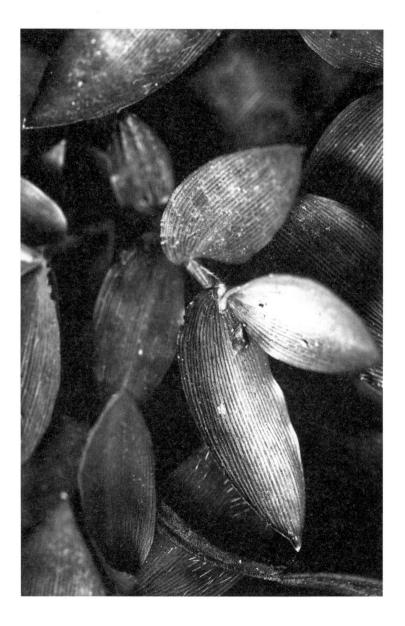

frame 3. 6×6

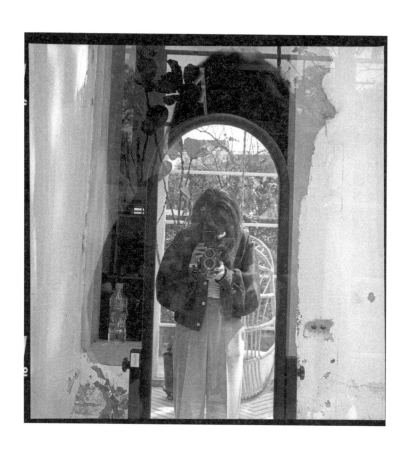

攝影對我來說是一個聽自己說話的一個時間。

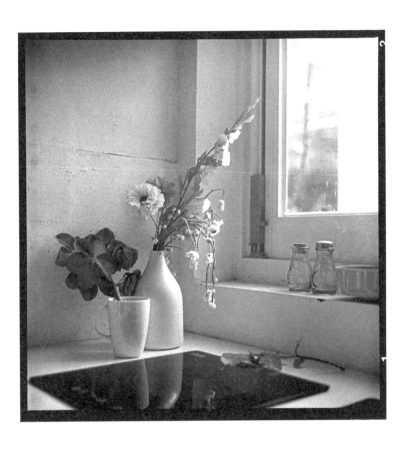

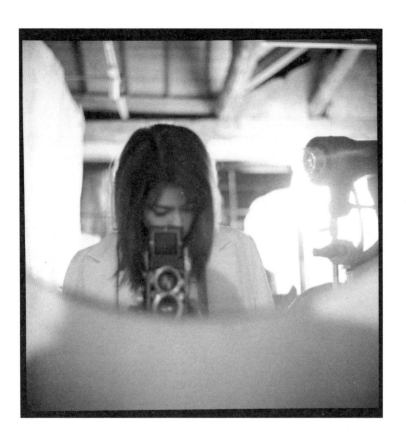

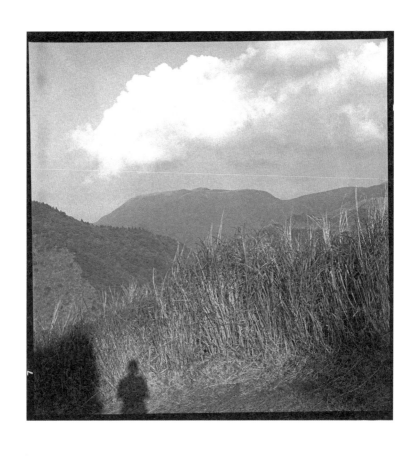

用光影當作筆與墨水，

書寫日日失去的人生。

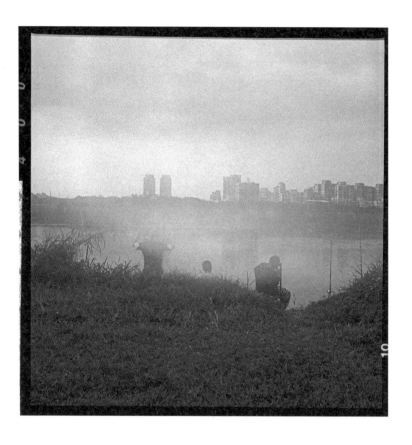

4480 ILFORD HP5 PLUS

許多複雜的情緒難以說出口，最終都投射在黑白之中。

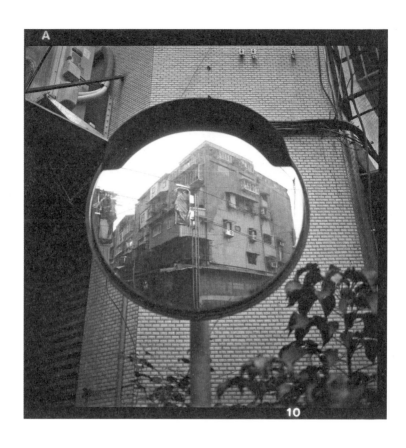
10

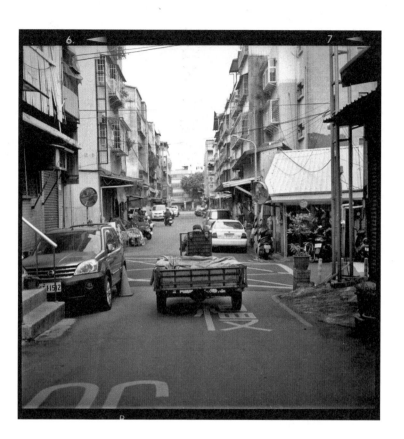

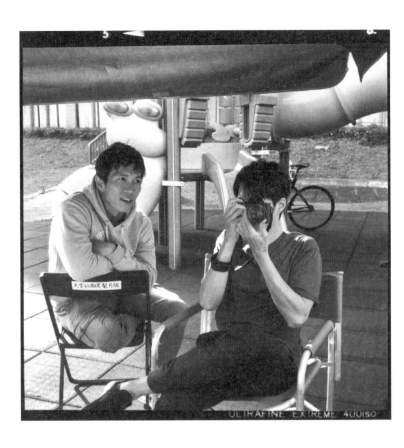

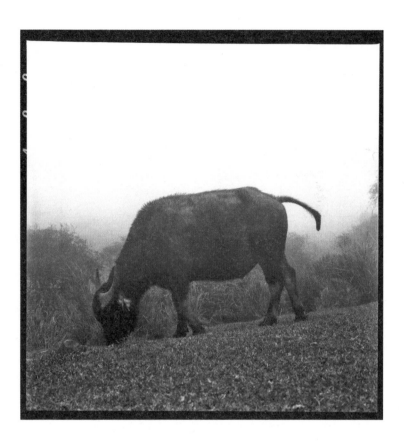

frame 4. fragment

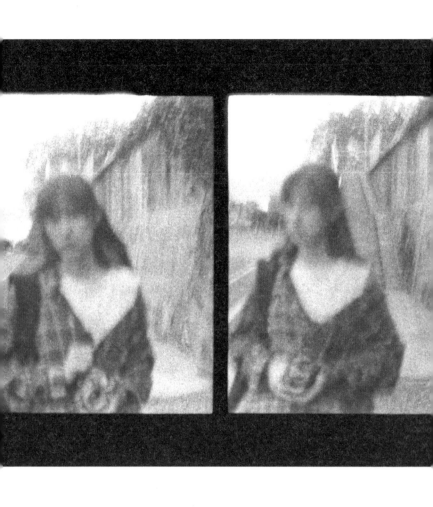

用自己的真心向世界證明自己是認真的，

總有一天，世界會願意停留。

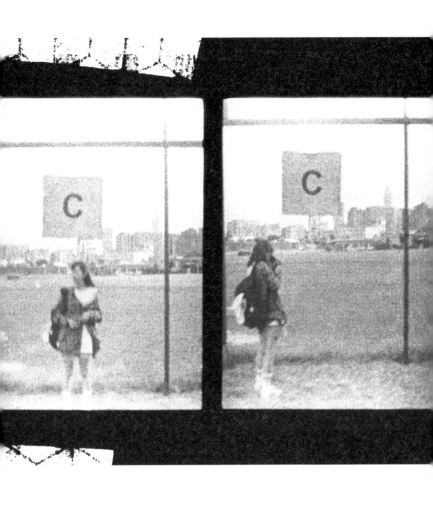

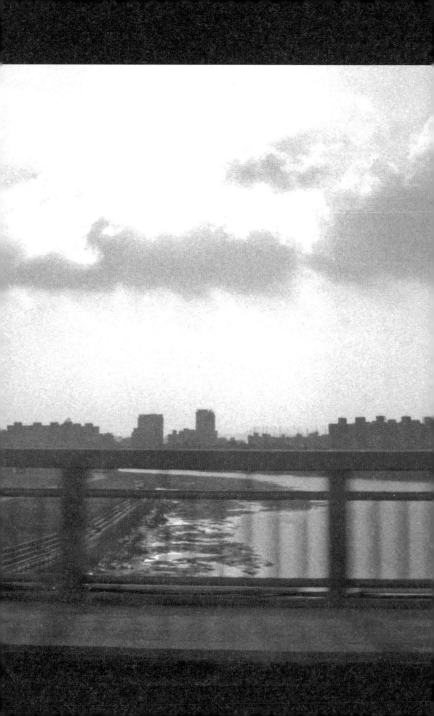

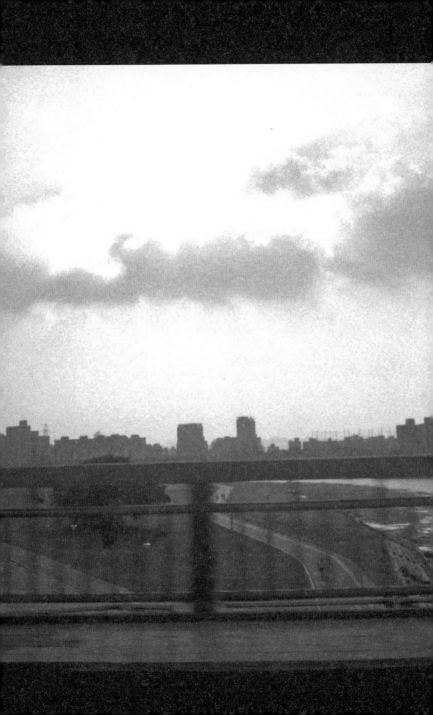

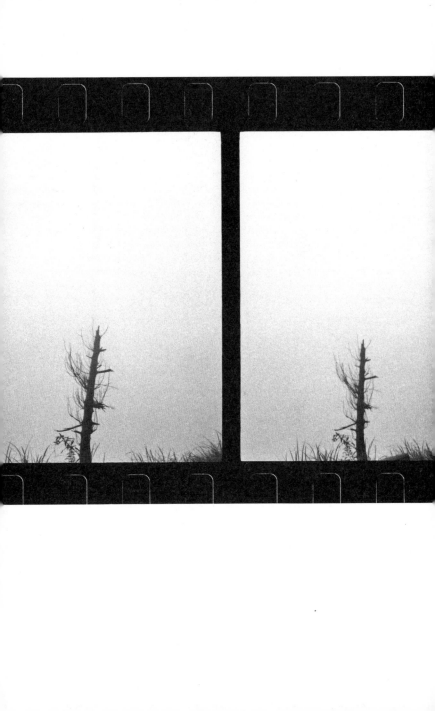

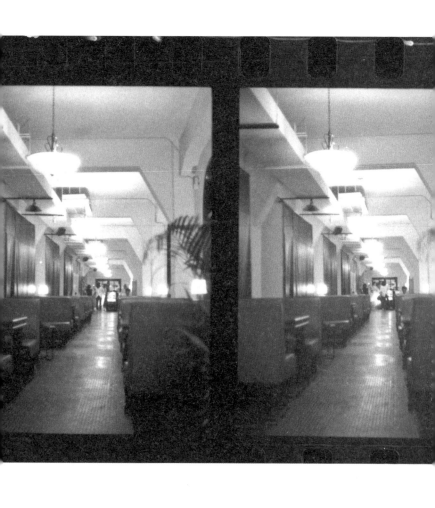

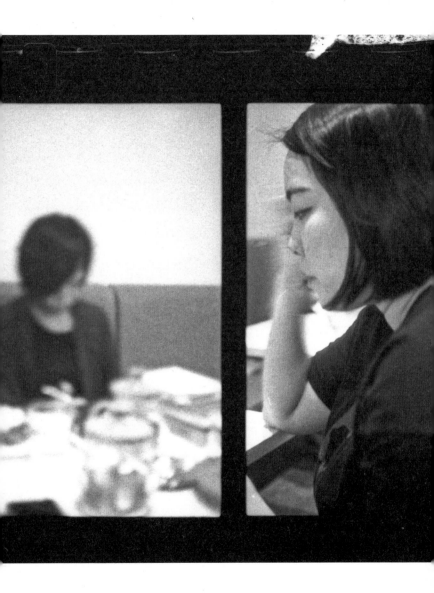

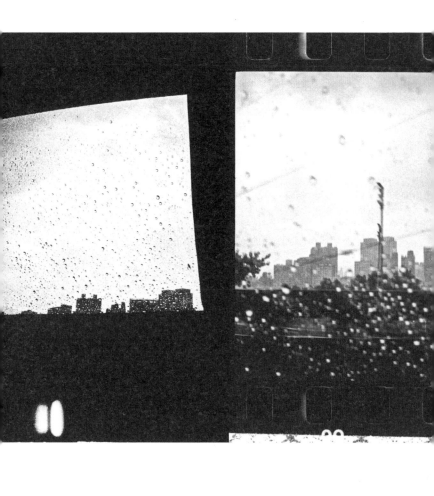

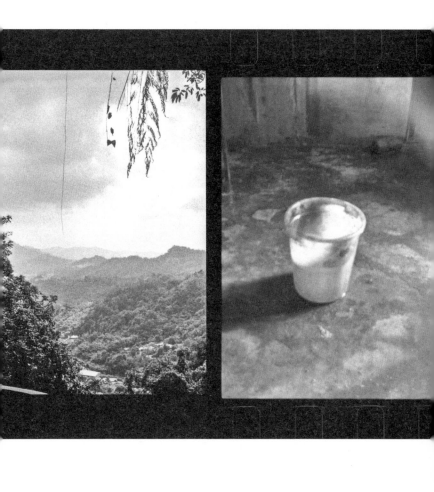

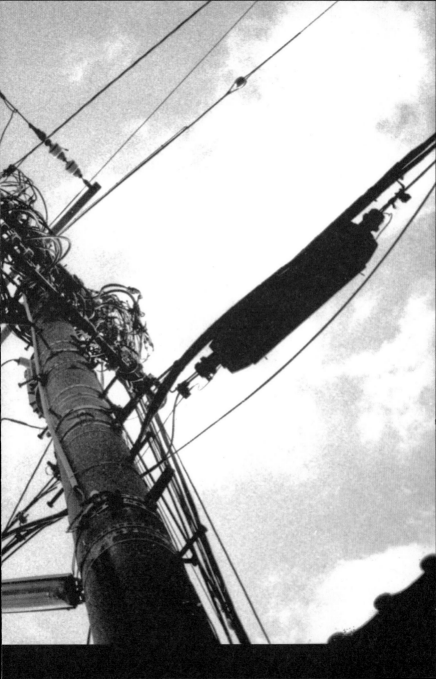

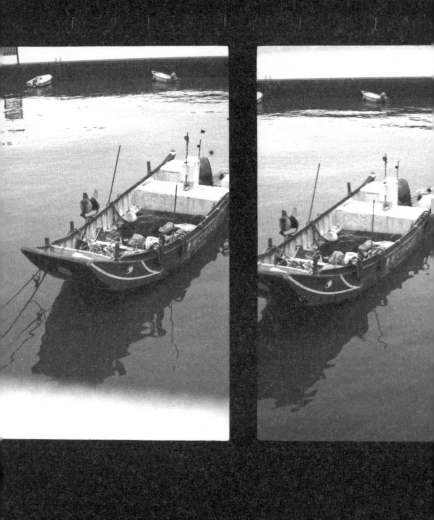

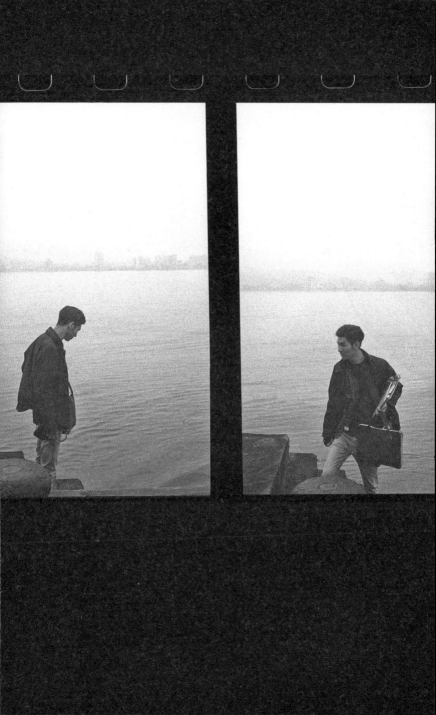

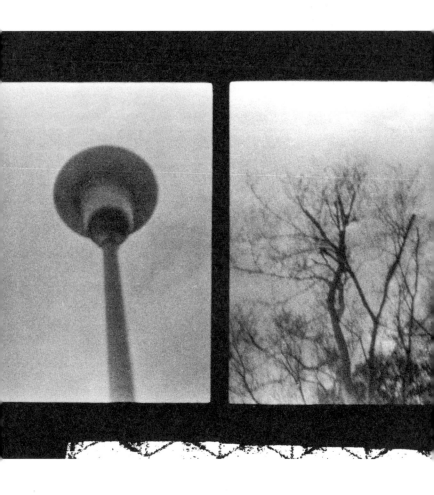

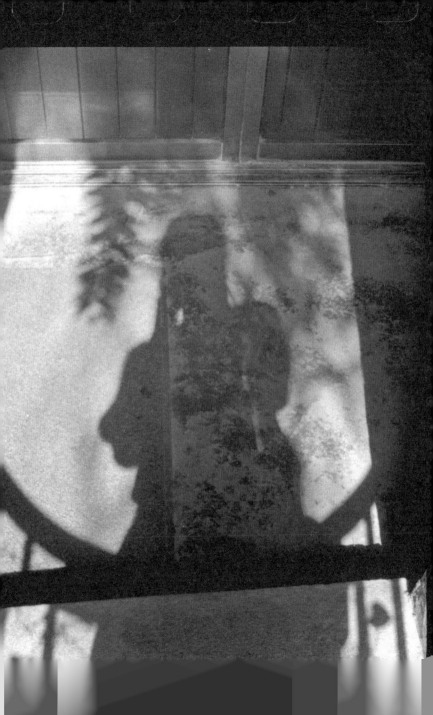

frame 5. sprocket

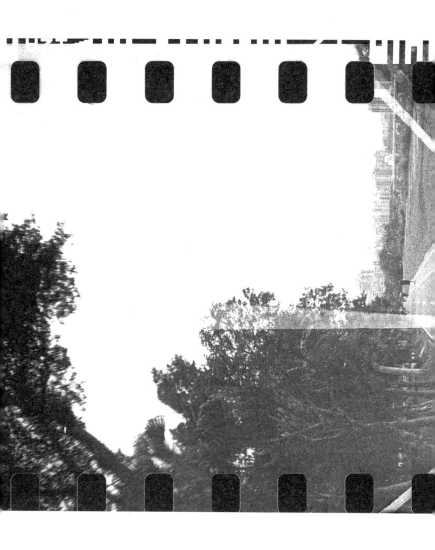

你像是一幕幕朦朧搖晃的公路之旅。

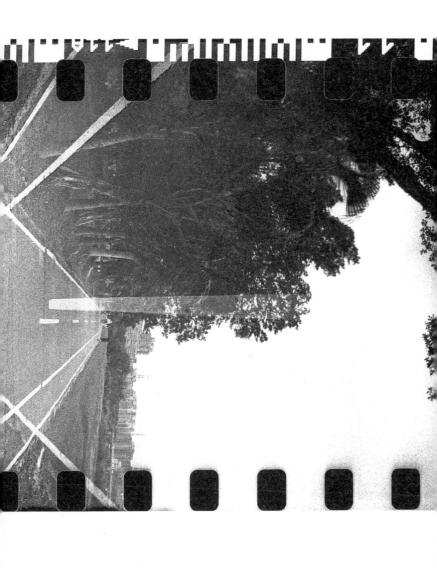

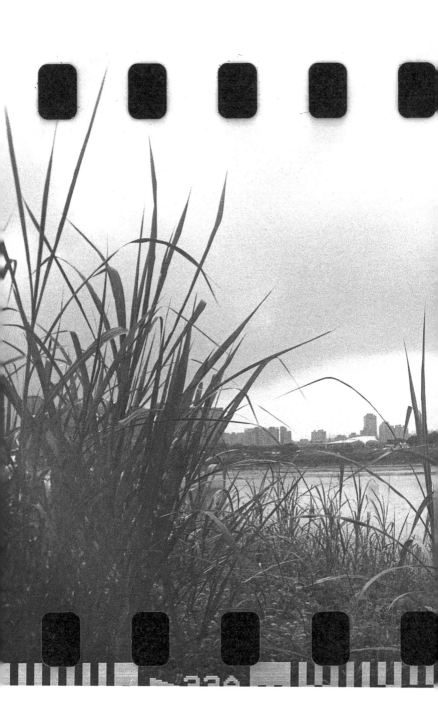

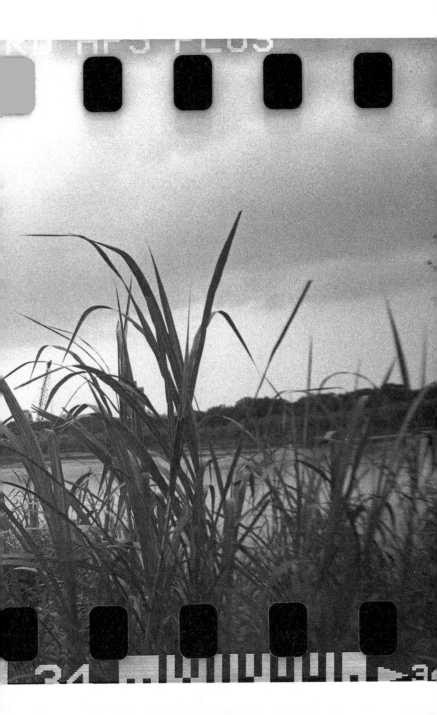

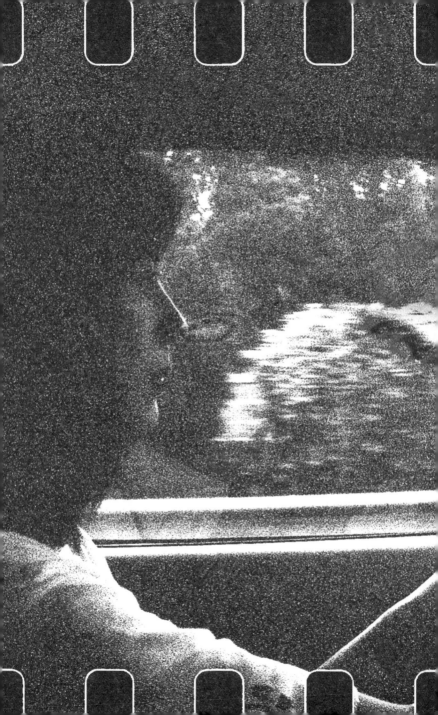

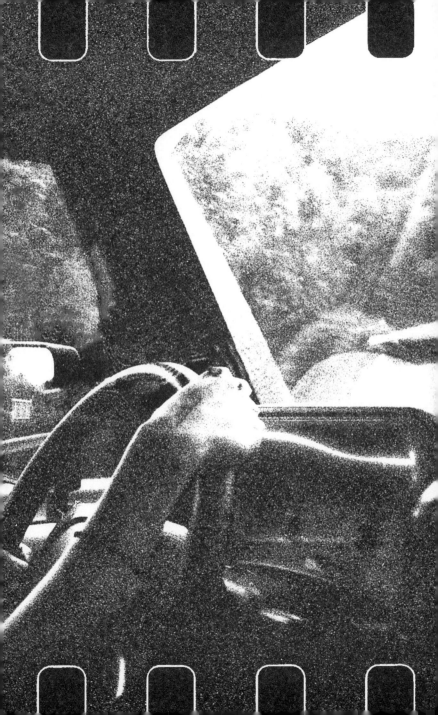

frame 6. miscellaneous

默默守護你眼睛的光。

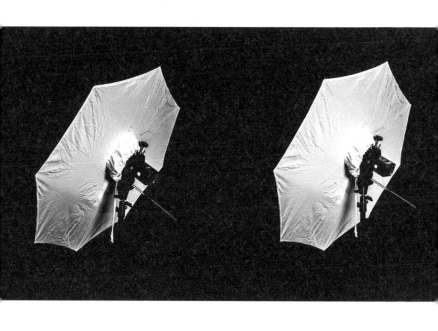

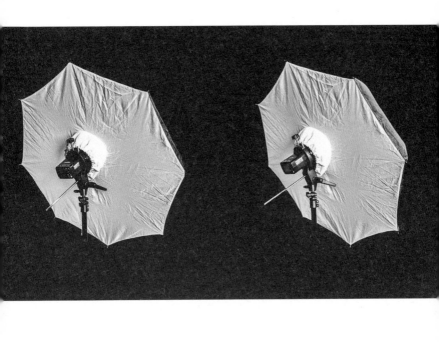

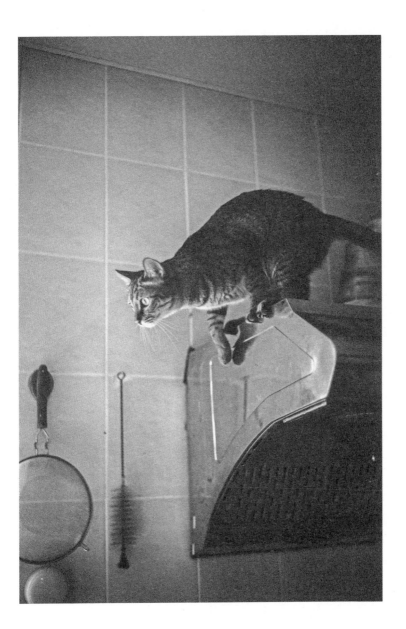

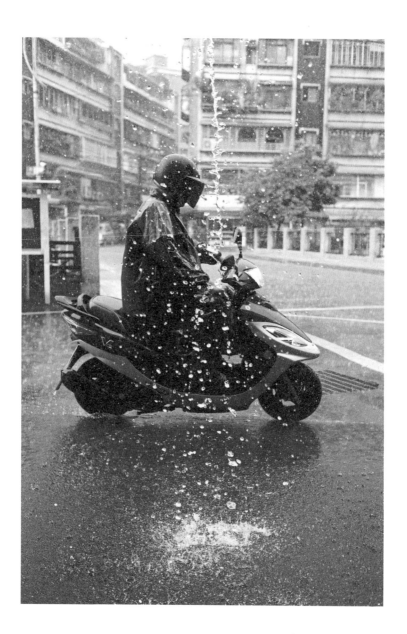

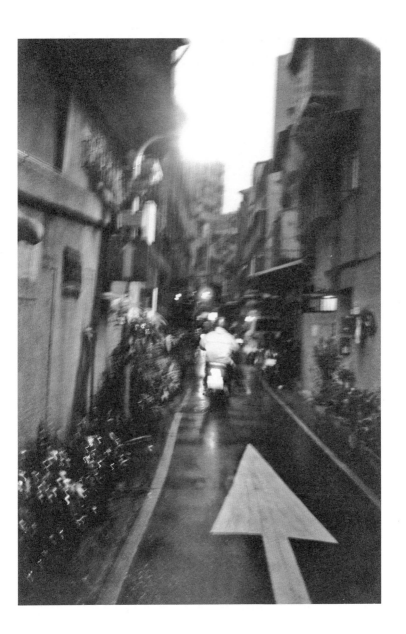

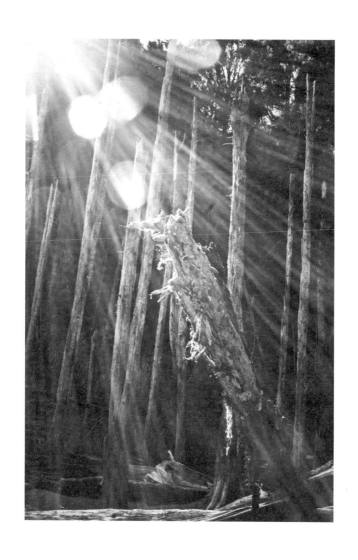

我們不記得日子，我們只記得時刻。

——切薩雷·帕韋斯（Cesare Pavese）

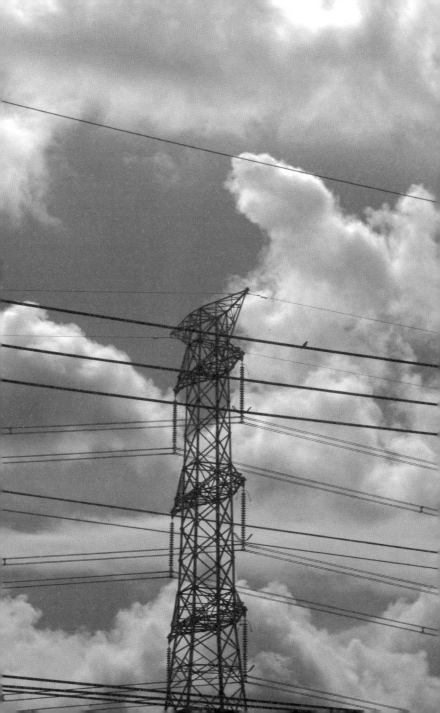

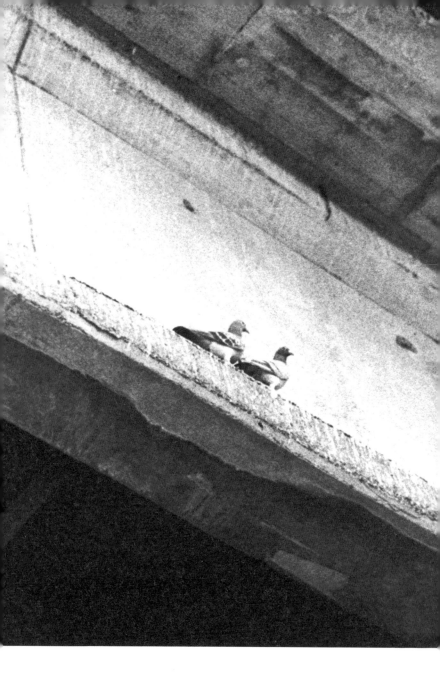

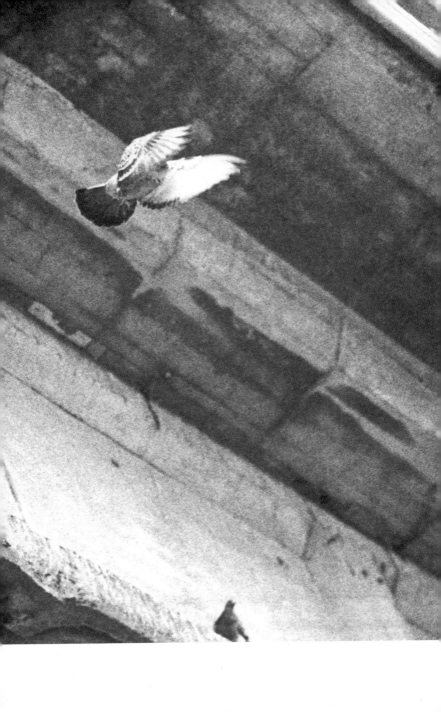

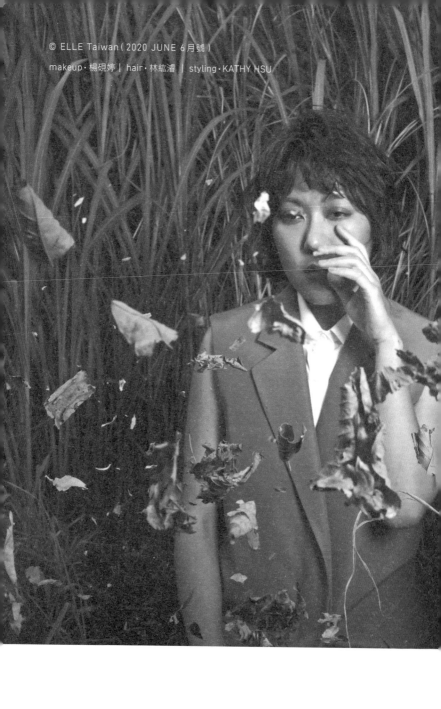

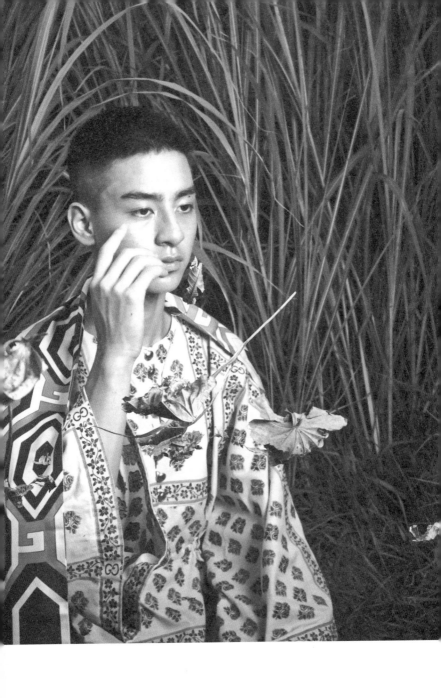

人生是越走越明白寂寞的本質，

我開始體會到有些孤獨感是一輩子都不可能甩掉的，

既然逃避不了，不如回頭擁抱。

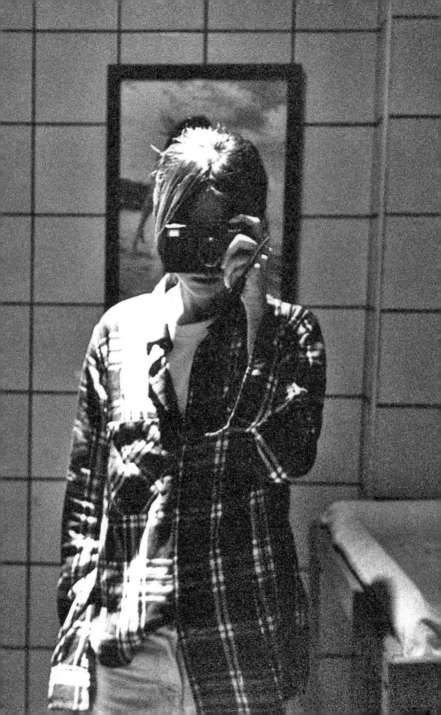

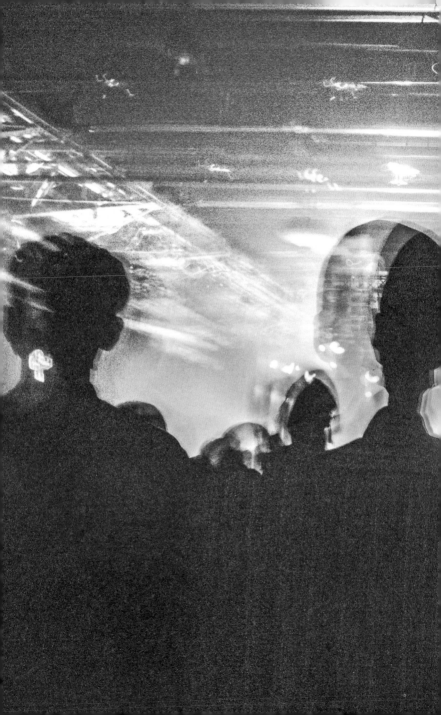

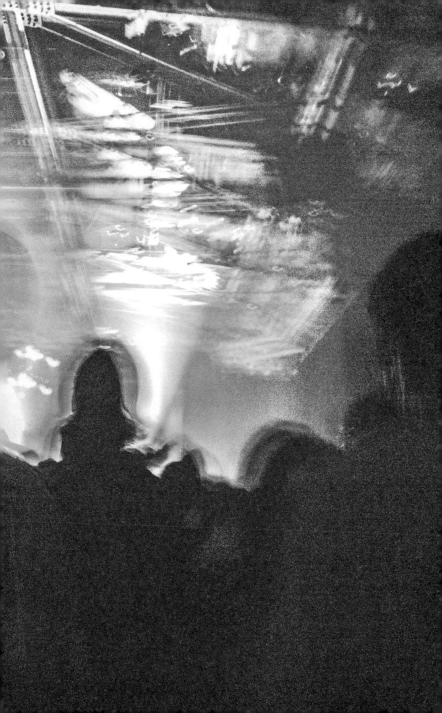

also features

frame 7. phrases

總是帶錯槍的牛仔

雖然原本個性算是大剌剌、不太在乎細節的類型，但在開始演戲之後，我發現自己常要停下來感受發生在自己身上或周遭的事情，在家看電影也會不由自主地重播、暫停，因為想好好思考剛剛發生了什麼事。無形中，現在每次需要在腦海裡建立出一個角色的生活畫面時，我已經能順利地找到建構這個人的方式。但當創作內容從角色建立轉為影像創作時，我發現自己會很興奮而且顯得有點手忙腳亂，每次外出拍照，我都要花很多時間糾結該帶什麼相機與鏡頭，有時遠遠看起來，很像一個人站在器材前被石化了。

容我解釋一下這個石化的狀態，其實光是在便利但常見的數位全片幅、電影感十足但重量不輕的底片中片幅、條件介於兩者中間的底片135之間周旋就十分為難，除了目的地的文化風格與生活節奏會影響選擇以外，器材本身可以改變的參數也非常多，每種系統都有自己才能使用的鏡頭，相對應的濾鏡、底片，各種配件耗品也有不同用處與尺寸，還要想負

重該如何配置，器材的位置該如何擺放才順手等等。

如果開車，當然是可以全部都帶出去，但到了現場行動起來，最後會發現真正出勤的只有一台，頂多兩三個鏡頭交換著用，其他一起扛出來的器材們都是拿來練身體的。

這種時候就覺得自己的處境有點像牛仔，每次都要思考今天出門要帶大槍還是小槍，要帶什麼子彈，裝槍的背帶要怎麼背才能在最短的時間內拔槍收槍。在節奏快速、視覺訊息混雜的街道上穿梭，像是台北西門町、香港旺角、東京池袋，就很適合帶上輕便的全自動傻瓜相機，靈活、小巧，跟左輪手槍一樣俐落，在眨眼的瞬間擺平對手，然後在眾人回神以前便已瀟灑地離開決鬥現場，簡直太帥了。

也曾經有過經驗，因為貪圖中片幅的立體感，我帶著約2.5公斤重的pentax 67在步伐快速的都市街道走著，雖然有拍到一些喜歡的畫面，但更多時候是在對準目標前，想要的畫面感早就改變狀態，有如森林裡的兔子一般，等不到你架好大砲，他就像精靈一般倏地消失了；也許大型武器還是適合不太移動的行程，才能拍到精美的畫面。

有幾次去了視野遼闊的大景，帶了中片幅的相機，覺得壯觀的景色就是要用大尺寸的片幅，我擅自想像某種比喻，如果

要獵捕一隻壯碩的長毛象，當然是要用攻擊力比較高的大槍吧。然而節奏感也相當重要，我只知道長毛象很大隻，卻忘了牠跑起來也是很快的。

某次在冰島的冰川上健行，景色之偉大，風雪之驚人，人的存在顯得渺小，我綁著安全扣環，踩著冰上釘鞋，光是克服地形就來不及，可憐的120底片相機，只出場了幾次，多半時間都待在背包裡。數位的全片幅倒是表現不錯，在冰川上的游擊偶有得分。

這時候便感嘆自己真像個帶錯槍的牛仔，早知是這種節奏，小台的全自動相機一定命中率更高。仔細想想，原始人與長毛象對戰，也是用了許多細細的長矛與陷阱才完成任務，而不是一枝大槍呢。

什麼時候才能變成一個帥氣俐落、不用想就帶對配備的牛仔呢？還是其實所謂的「對」，只是一種心理狀態？如果我找到了答案，一定會很興奮地與大家分享，就跟希臘的阿基米德一樣。

相處了才知道

雖然底片攝影目前還是業餘興趣的程度,但器材的世界總是令人目不暇給,十年間我也默默地接觸了不少舊相機與老鏡頭。回首一路以來的時光,覺得像是一種對自我的探索。人總要透過與他人碰撞才能漸漸地摸索出自己的樣貌,而跟相機相處,對我來說竟也有類似的哲理。

早年什麼也不懂,只知道想拍出更有「質感」的畫面,於是存錢買了人生中第一台單眼,是當年很受歡迎的 Canon 1000d。現在它已退役許久,把手微微掉漆,我至今捨不得出讓。單眼的作品確實比消費型相機的質感好很多,但我發現除了所謂的質感以外,原來我真正在意的是質地,也就是溫度與時光感。

但我又不想透過後製達到這些效果,突然間我想通一件事,如果想要舊質地,不如直接用舊器材拍吧?於是便開始研究底片單眼,沉浸於作品因為器材陳舊而帶來的時光感。後來

拍底片單眼的人多了，照片跟自己的作品越來越像，我就放下一切逃走了，逃到森山大道失焦晃動的黑白畫面裡。

當時一口氣蒐集了好多經典的街拍相機，也拍了很多泛焦的粗曠作品。漸漸地認識森山大道的人也多了，Ricoh GR1 跟著紅起來，Contax T3 也開始翻倍地賣，觀察到此事的我，又把手上的全自動相機通通賣掉，現金湊一湊，買到了便宜的 Leica M6，開始接觸以前覺得品味跟技術都很高深的旁軸相機，同時間也學會了如何沖洗底片，練習沖洗自己的作品。

單眼相機按下快門時，機身裡的反光鏡會彈起，發出很大的快門聲；旁軸相機沒有反光鏡，無法預先看見成像，只能知道有沒有對焦，一開始用會沒什麼安全感，但也因此它的快門聲非常微小，只有「搭」的一聲。我無可自拔地愛上這種不驚擾萬物並且對成果保有一點神祕感的創作方式，可以謙遜地做一個美好畫面的使徒。

現在身邊除了旁軸以外，還有一台拍照需要低頭的雙眼祿萊，與可以靜音快門的全片幅，可以說是較為低調、相對不會給人威脅感的器材們。而鏡頭的選擇上，我發現自己偏好富有層次感、需要轉接、手動對焦的定焦老鏡，好久沒使用官方規格的數位鏡頭了。簡言之，總是在不知不覺間就選擇了麻煩又冷門的路徑。

這十年來我發現不一樣性格的人會用不一樣的器材,而自身與器材的關係,跟人的關係很像,常常要相處了才知道。有時抱著無限幻想終於買到的器材,相處後才發現跟彼此想得有落差;或是原本覺得不會合拍,結果卻在因緣際會之下成為不離不棄的好戰友。

我也曾執著過,硬要在一個死胡同裡找到方法讓事情變得更好,後來漸漸發現,有時事在人為,遠不如隨緣的自在美感,正因為他人的夢幻不屬於你,所以才更為美好;原本滿山滿谷的器材,幾年後,也將少用的寶貝漸漸出讓,只留下幾個最適合彼此的夥伴。

理解自己的本質,尊重他人自然的樣貌,永遠都是最核心,卻也最難實踐的事。可以透過攝影頓悟此事,這些年的學費,也算是繳得值得。

下課了，謝謝老師

我不算是追器材的類型，但即便如此，人生中還是有一兩次為了逸品而瘋狂的時候。

市面上較為普及的135底片用了將近十年，我在操作上終是有點把握，也學會了沖洗底片，這個時期我開始鼓起勇氣正式接觸成本昂貴的120底片。

我們用實例來具象化「昂貴」這個抽象概念：以6×6的畫幅來說，120底片拍一張照片粗估是將近135底片四張組起來的大小，一卷底片只能拍十二張。

在每張照片成本提高快四倍的情況下，攝影時自然會比較用心，跟135mm街拍的節奏完全不同。為了減少浪費底片的機會，我日以繼夜地爬文、看照片、做功課，希望能找到一台有內建測光的機種，期望在自動測光的幫助之下，我可以拍好拍滿那珍貴的十二張底片。

茫茫機海裡，拍得出時光感的舊相機常常沒有內建測光；有測光的，畫面看起來又太完美；美感與技術兩者兼具的，經常動輒三公斤左右，根本難以帶出門拍攝，或是價格昂貴到難以下手。正當我懷疑心目中的 120 相機是否根本不存在於這世上時，我在某拍賣網站上看到一位中壢的賣家，手上竟然有一台在台灣數量稀少、幾乎沒有人出讓、剛好與我心中條件相符的中片幅相機，配件齊全，還有兩顆鏡頭，全部不到五萬多。我清點了一下手上的相機，大概賣掉兩三台可以抵這一台，於是我狠下心，沒有議價，即刻下單。

賣家說這些配備比較脆弱，可能要相約在中壢某大學當面交易，我爽快答應，幾天後找了朋友陪我驅車迎接那得來不易的相機。

一駛進該大學便感覺到濃濃的學術氣氛，我在理學院旁的公共區域等待賣家，環顧四周，我想可能是跟我差不多大的理學院學生吧。不一會賣家出現了，是位約六十幾歲的斯文先生，小心翼翼地捧著相機登場，原來是理科的教授。他見到我也遲疑了一下，便不好意思地表達，因為都是打字，他本以為是男生跟他買相機。

我們彼此很客氣地坐下，他戴起手套，小心地打開盒子，拿出他列印的英文說明書，一頁頁跟我解釋使用方式。「不好

意思，只有英文的說明，但我想會想使用 120 相機，英文應該也會看得懂。」教授如此說道，我一時間還想不清兩者的關聯，不過又覺得滿有道理，真不愧是前輩。

聽完解說，完成交易，我抱著相機，離開前忍不住詢問，拍賣頁面上那大量的相機與器材都是他收購來的嗎？「喔，那都是我自己使用的相機。」

「那您為什麼要全部賣出呢？」教授突然透露出一絲感慨，眼神看向遠處說：「人到某個年紀之後，會開始想把自己擁有的交給別人，我的孩子不像我這樣愛攝影，我想，與其讓他們在我身後隨意出清，倒不如現在讓我親手把相機交給願意珍惜它們的人。」講完這些話，教授像是從某個思緒回到現實，客氣地與我道別後便離去。

那是一次再奇幻不過的經驗，有點憂傷卻又充滿希望。相機幻化成智慧的隱喻，一位老者將他探索一生的知識精華交給了毛躁如我這樣的後輩。

希望將來有一天，我也有能力擁有一點智慧，傳承給願意珍惜的來者。老師，謝謝您把如此愛護的相機交給我，我一定不會枉費您的用心，好好珍惜它。

打燈的故事

在大太陽底下攝影時，有個打燈的技巧叫「壓光」。我們透過相機曝光數值的調整與大瓦數閃燈的配合，將背景的光線壓暗，同時讓在前面的主體亮度是正常的。

通常這樣做的目的，是為了使被攝體在畫面中突出於背景，在視覺上更立體，許多戶外的人像作品常會使用這樣的打光技巧，讓作品更具內涵與情感表現。

老實說，早期我是有些抗拒動手打燈的，就像抗拒化妝與打扮一樣，總覺得 setting 出來的樣貌會掩蓋本質。我告訴自己要尋找光，要尋找本質上的美麗，而不是透過一個人的眼光解讀某個本質後，又再添加出來的模樣。

但老天就是給這樣彆扭的我出了作業，明明不喜歡化妝，偏偏卻在螢光幕前工作；明明不喜歡替自己的作品打光，卻接到了一個特別的攝影工作，直覺告訴我，要有能夠控制的光

才能圓滿地完成任務。

我想起Sebastião Salgado在《薩爾加多的凝視》裡說的：「在希臘語裡，photo是光，graph是書寫、繪畫。用光來書寫的人，就是攝影的人（photographer）。」如果打光的技巧談論的是攝影者經年累月對美的觀察，然後透過自己的雙手再造光影、描繪畫面，這樣的設計雖然不是自然生成，但無可否認的，仍是一門十分高深的藝術。

終於跨越自己的心魔後，我開始研究各種影片、爬文學習相關知識，還與一位劇照師以技術換技術，她教我基礎閃燈操作、我教她洗底片，兩人好像採集社會的人類，以物易物，十分有趣。

後來有一日趁天沒下雨、有陽光之時，我拖著一箱器材，跑到河濱公園練習閃燈。快結束之際，有三個小女生從很遠的地方筆直地朝我走來，其中一個向我發話：「姊姊，這顆一直閃的大球是什麼？」

本以為我要被當作怪人了，卻發現這幾位小朋友對於我在操作的器材充滿興趣，於是我興致勃勃地回答：「這是閃光燈。」

「白天那麼亮，為什麼要開閃光燈拍照呢？」孩子對光線的

提問十分有邏輯，我便用簡單的實例解說「壓光」的技巧與用途。得到了滿意的答案，幾位小女孩便一邊對我揮手道再見，一邊蹦跳地離去。

看著她們的背影，我握著燈思考：如果我是一個印象中常見的操作器材的男性，這三位小女孩是否就不會主動且放鬆地來詢問一位陌生人在做什麼呢？如果她們必須因為顧慮安全而阻止自己對世界的好奇心，那麼，是不是間接地在無形之中，會令她們失去了許多探索與學習的機會呢？想到這，我一邊收著器材，一邊更加肯定自己在未來無論如何，都要像現在這樣繼續拍下去。

讓人同時看見絕望與希望的攝影師
—— 薇薇安・邁爾

2016 年的春夏之際，某天，我在一個微妙的時間收工，下午已快過完，但離晚餐時間又還有段距離，我一個人晃晃悠悠地不知道該往哪去。

路經一間藝文電影院，突然看見當時正在上映的紀錄片《尋秘街拍客》，我心裡驚喜了一下，「這就是幾年前令人印象深刻的保母攝影師 Vivian Maier！」當下獨自一人漫無目的之處境，與神祕又孤獨的薇薇安・邁爾的紀錄片有了共鳴。

片子正要播映，一切像是安排好的，我看著海報裡拿著祿萊相機的薇薇安良久，決定順從天給的緣分，進去看一場紀錄片。

在此之前，我跟大部分的人一樣，是從網路上認識這位神祕的保母街拍客的。2007 年意外發現薇薇安・邁爾的作品的藝術收藏家——約翰・馬魯夫，將薇薇安的作品整理並放上

網路相本，她神祕的背景與具有穿透性的照片引起了世界的關注，消息在網路上傳播開來。

但令人感到驚訝且懸疑的是，這位不為人知的藝術家已然離世，且在身後留下了成千上萬張尚未沖洗的作品；也就是說，連她自己也沒看過自己曾經拍攝了什麼。

看過該紀錄片，或是閱讀過一些薇薇安資料的人應該知道，這位攝影師的故事終章，並不是充滿光明的 happy ending，應該說，其實結局非常悽涼。

她的故事從謎樣開始，中間因為自由地探索而看見希望，節奏相對輕快，但很快地我們發現，她的擇善固執終究不敵世界的平庸之惡，最終是悲傷地結束了。

我從電影院走出來時，剛好是日與夜交接的魔幻時分，看著即將要落幕的黃昏，有種獨自面對命運的孤獨感受。

也許是來自演員需要共感角色的習慣，我似乎能體會薇薇安的心情與遭遇，有時甚至還會希望能穿越時空去跟她說些什麼。她留下的影像數量龐大，文字與資訊卻很少，還有絕大部分被她刻意修改或隱瞞起來了。

面對這些孤獨的謎團，不擅長使用 120 底片的我鼓起勇氣去尋找了她使用的 Rolleiflex 雙眼相機，開始練習拍攝與沖洗昂貴的 120 底片。我透過相同的觀景窗去看她眼裡的世界，希望能身體力行地去理解她藏著卻又渴望被看見的孤獨。

至今，我對於 120 底片的掌握度與 135 底片相比，依然是有一段不小的距離，但還是期盼著，若是這樣一點一點地繼續練習下去，也許可以漸漸地與這位孤獨又神祕的女攝影前輩更靠近一些吧。

等到有一天真能靠近到她聽得到我的心願的距離，我一定要向她表達感謝，她的存在鼓勵了無數個不願被世俗價值框住的女性、無數個在主流的世界裡，難以被看見的孤單靈魂。

不為世界浪潮所動的風景攝影師
—— 安瑟・亞當斯

第一次聽到安瑟・亞當斯（Ansel Adams）的名字，是與一位攝影先進聊天時，因為知道我偶爾會進山中做黑白攝影，便推薦了這位傳奇美國攝影師。

當時我對安瑟一無所知，相對於幾位在台灣耳熟能詳的攝影師，如森山大道、布列松、薇薇安・邁爾等，亞當斯並不常被討論。在網路上查詢資料的第一印象，是那頂他總是戴著的牛仔帽，以及跟關注社會議題的搖滾樂手柯特・柯本、用愛情故事談馬克斯主義的愛爾蘭女作家——莎莉・魯尼同天生日的日期：2 月 20 日。

我發現自己欣賞的幾位創作者剛好都在這天出生，他們的創作總是非常關心社會、國家，甚至人類全體的福祉，這個巧合引起了我的強烈興趣；我在拍賣上找到亞當斯已絕版的回憶錄與其他攝影理論書籍，透過他的出版品與網路上的相關影片，慢慢拼湊出他的輪廓。

原來，他是一位在美國家喻戶曉、幾乎每個家庭都掛過他月曆作品的自然風景攝影師，作品正派，為人正直，一度成為美國某個時期品德與風範的指標。

亞當斯兒時被認為是過動兒，因此在家自學，並幸運受到父親的引導與家人支持，在求學階段培養了深厚的人文與音樂涵養，同時也因為與家人同遊優勝美地，求知慾與好奇心旺盛的他開始學習攝影，希望可以將生命中真善美的片刻留下。

按照預設劇本，他原本要走上音樂家之路，但在人生交岔路上，安瑟最終選擇以攝影表達自我的靈魂，創立了知名的 f/64 小組，致力發展「樸素攝影」，而他個人的風景作品則關注了自然環境與過度人為開發的問題，批判當時雷根政府對環境保護的不力，後來竟也讓雷根總統必須邀請他會面，解釋自己其實十分關心環境議題。

然而，在人文紀實攝影盛行的時代，關注自然攝影的亞當斯受到了不少批評，許多人認為他不食人間煙火、有著「時代冷感症」，其中最有名的一句便是出自「決定性的瞬間」、親自投身事件現場的紀實大師——布列松：「世界正在崩塌，而亞當與韋斯頓居然還在拍石頭跟樹木。」

當時世界的不安氛圍、人類對未來的無助與全體創作者的無力感，透過觀察當代大師們之間的互動，那種緊繃感可見一斑。

即便世界正在崩塌，亞當斯依舊如他鍾情一生的優勝美地一樣，從未改變姿態，用他自己的方式與節奏傳遞所知所見，承先啟後；用自己的步調，讓音樂與攝影伴隨著他，像個騎著馬的牛仔，散步一般地走完了這不凡的一生。

他平實的人生態度，就像他在回憶錄裡說過的一句話：「我只是走進這個世界，看看是不是有什麼東西可以主動觸發我的興趣。我醉心的，是『拾獲物』。」

橋

我很喜歡橋，無論是緩緩地步行過橋，還是坐在車上快速經過，總會令人有股衝動想拿起相機拍下這一刻的光景。

某天晚上，一個喧鬧的聚會後，我開了電子地圖，發現家裡距離聚會的地方其實只有兩公里，過一個橋就到了。過一個橋就到，這是多麼好的一句話，令人覺得馬上便能啓程。

於是，我揹著相機與一個補光燈，緩緩地前往那座有行人步道的橋。

不趕時間的時候，走路的時光特別浪漫，而且可以想事情，橋上帶著水氣的微風吹來，在悶熱的仲夏夜裡，令人感覺格外溫柔。

我一邊走在巨大的河流上方，一邊思索，為什麼這麼喜歡橋呢？橋對我而言，有什麼特別的意義或是共鳴嗎？沒有想很

久，腦袋一下子就找到了答案，原來不是因為在橋上有什麼美好回憶，而是因為我有一個熱衷於做為橋梁的人物設定。

小時候在班上發現有幾位同學不太跟班上的人互動，似乎有點孤單，雖然這感覺上跟自己無關，但我就是無法忍受這件事情在自己可以觸及的範圍內繼續成立。

當時年紀小，處理方式也很孩子氣，我可能甚至不知道自己這樣做代表了什麼，只是很自然地開始捉弄起這些安靜的同學們，當然，除了無傷大雅與自尊心的惡作劇以外，也有聊心事的時光。

漸漸地，這些安靜的同學跟班上其他人有了交流，偶爾會結伴吃午飯，下課時間彼此聊天，打掃時互相幫忙，看他們開始有自己的夥伴，我就沒那麼常對他們調皮搗蛋了。

雖然終究不是哪群人裡面的一分子，無論是熱衷籌辦活動的，還是熱衷追求知識的，但我覺得自己可以在中間做為大家的橋梁，是最好、最自在的歸屬。

當然偶爾也有寂寞的時候，在同學的眼裡，我可能多半是一個愛搞笑的同窗。

橋是交界之處，沒有歸屬上的定義，有時候還會一分為二，

一半屬於這裡，一半屬於那裡；而且很少有人會在橋上逗留，這裡只是一個為了抵達彼岸而經過的地方。

但我想，感到寂寞的時候便是自由的時候，那是一個很短暫的時光，像是清晨或是黃昏，一下就過了，既模糊又沒有固定的樣子，但卻很美好。

那些無處可去的能量

花了一整個下午翻閱八年前在尼泊爾拍的照片，回顧一些當時跟著直覺而按下的快門。

許多構圖在旅途中匆匆忙忙地，總是不夠縝密，但 who cares？最美的是照片的靈魂，許多不夠精準的照片，在資訊快速膨脹的數位年代，經常隨手就刪了，十年後竟然還找得到這些糊糊的畫面，真是難得。

想來還是歸功於這些照片是用底片拍的，不像數位照片那麼容易不加思索地就刪掉吧？

當時的自己還在航空業服務，在傳說中薪水不錯的職業裡，卻也沒存什麼錢，因為一有多的時間跟盤纏就要背包旅行，所謂讀萬卷書不如行萬里路，我也紮紮實實地繳了許多學費給這永遠也閱讀不完的世界。

而這個世界在疫情爆發後停擺了下來，朋友說這真是一個可以直接跳過的一年，什麼都不能做，很難受；我一開始還不動如山，居家防疫做得十分紮實，除了工作以外，能不出門就不出門，感覺上沒什麼不適應之處，但我想這只是因為防疫的日子跟我平時繭居的狀態並無太大差別。

現在眼看2020過了大半，原本得意的我竟然開始出現禁斷症狀，開始翻閱以往在國外的照片，懷念起在語言不通的地方摸索環境、找尋線索的狀態；在一個熟悉老練的地方待久了，固定不變的狀態幾乎快要變成禁錮；我渴望暫時離開這因為過於親近而不再想念的家鄉，渴望再度成為逐水草而居的遊牧者之聲，不斷地在腦海心底迴盪。

日日坐立難安的我甚至出動價格不斐的傳奇相機在家附近步行找尋畫面，但卻什麼也沒拍到，大概是因為這些都不是心底想要的畫面吧。

拍照像釣魚，像修行，也不是每次背著厲害的配備出門，就能帶著滿意的成果回家；一陣子以來什麼也沒拍到，只能認了，面對這個目前什麼也拍不到的自己，只能保持耐心、抱著平常心繼續拍下去，然後等待從未想過的畫面出現。

但在極為熟稔的環境裡，驚喜總是很難出現的，想來以往真

是太倚賴異鄉的景色，久沒出國，現在竟然覺得自己什麼也
拍不了。

世界不知何時才能恢復到能讓人們拜訪彼此的狀態，那股想
要探索、創作的能量在體內默默累積，無處可去；眼看從今
年開始，家裡與攝影、燈光、暗房有關的大型器材越來越
多，跟往年相比，這些配備的增生幾乎是用一種急速膨脹的
姿態在發展，我深深地感覺到，那些創造的渴望，巨大到需
要一個地方成長。

在世界還不曉得要往哪裡去之前，幫自己找個尚未探索過
的領域疏散一些無處可去的能量，應該會比悶在體內健康
一點吧。

透過光看到的事

最近無可救藥地掉入了燈光的世界。其實長久以來，一直到今年初為止，我對自己的認知都還停留在「喜歡自然光、一機到底的本格派」，最多使用相機本身的閃光燈；固執如我，要求自己不再去另外布置光線，追求用最少的資源，創造最大的維度。

但人生的命運與機會常常很叛逆，有時候就是要挑戰你說好絕對不做的那件事。前陣子有一本平時常有互動的時尚雜誌前來邀約拍攝，特別的是，雜誌希望我不是以演員身分出席，而是以攝影師的身分幫時尚品牌拍攝當季時裝；編輯給了我很大的彈性與空間創作，不限器材、方式、人物，甚至可以是黑白作品。

在許多情況下，為了盡量展現服裝特色，品牌方通常會希望畫面是彩色的，所以當編輯知道我比較擅長拍攝黑白畫面的前提下，依舊前來邀請，我十分感動。那是我生平第一次接

受自己的創作以外、正式的印刷品工作，為了回饋編輯的體貼與知遇之恩，我思考良久、也做了許多功課，最後決定初次在創作裡面加入布光，希望在堅持使用黑白畫面的任性之下，透過光線的幫助，讓本次作品添增時尚的質感與氛圍。

抱著忐忑的心完成了任務，成品大家都很喜歡，包含邀請來被拍攝的朋友也是；有了那次美好的經驗之後，我開始對燈光的藝術越來越著迷，也越來越有信心接洽更正式的攝影工作，而不再只是私人創作；器材方面，自從擁有了第一盞自己的大瓦數外拍棚燈之後，便漸漸地開始想嘗試有第二個、第三個光源的創作。

Rolling Stone 搖滾雜誌的當代攝影大師——安妮‧萊柏維茲（Annie Leibovitz）曾說過，攝影便是對光的研究（Photography is the study of light.），而燈光的世界跟所有技術的領域一樣學海無涯，器材與配件令人目不暇給，各種瓦數的棚燈、補光燈、持續燈，尺寸與形狀不同的柔光箱、透光傘、反光板、背景等等，以及各式讓拍攝、打燈更有效率、效果更好的小工具也不斷推陳出新；但為了守住不讓成本無限上綱的原則，如何做出最有效率、最不浪費資源的選擇，永遠都需要由技術操作者透過無數的功課、不斷地嘗試，才能得到的智慧。

因此最近也常去台北八德路與博愛路的器材店閒晃，認識了一些前輩與新朋友，跟以前透過攝影與相機而認識的朋友圈又是不太一樣的族群；雖然大家都會彼此認識，但因為專精的內容不同，主要活動的知識領域與地理位置也會有點不同，讓我感覺好像跟攝影有關的地圖又解鎖了一點、可以鬼混的地方又多了一些。與他們交流的時候，看著他們分享知識的模樣，工作室裡偶爾還會有老婆與孩子來訪，我深深體會到大家對這些燈具的愛與專業。世界之大，在這個總是面臨有限資金與市場的小島上，他們的熱忱也許只是日常，但我透過了光的器材，看到了人跟土地之間深深的連結與情感。

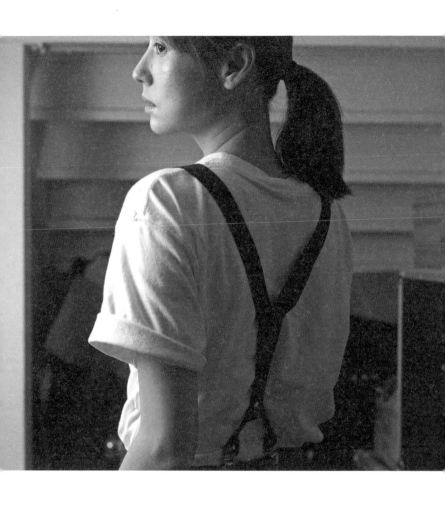

林予晞 Allison Lin｜台灣女演員，美國休士頓藝術學院
（Art Institute of Houston）互動多媒體設計系畢業，曾擔
任空服員。2014年出演TVBS戲劇節目《A咖的路》受到矚
目而正式出道，2017年以《必勝練習生》入圍第52屆金鐘
獎戲劇節目最佳女主角，曾主演《春梅》《料理高校生》《酸
甜之味》《我們與惡的距離》《天堂的微笑》等電視劇。

林予晞接觸底片攝影十年有餘，曾收集超過30台相機，累
積數千張私人攝影作品。2018年12月推出首場攝影個展
「時區檔案」，著有攝影創作《時差意識》。2020年9月舉辦
「雙木林」攝影巡迴展。

Q Facebook｜林予晞 Allison Lin
Q Instagram｜@fotoallison

nomadic eyes　　遊　目　　光遷 010

攝影・文字 — 林予晞 Allison Lin

裝幀設計 —— 吳佳璘
責任編輯 —— 林煜幃

董事長 —— 林明燕
副董事長 —— 林良珀
藝術總監 —— 黃寶萍

策略顧問 — 黃惠美・郭旭原
　　　　　 郭思敏・郭孟君
顧問 —— 施昇輝・張佳雯
　　　　 謝恩仁・林志隆
法律顧問 — 國際通商法律事務所
　　　　　 邵瓊慧律師

社長 —— 許悔之
總編輯 —— 林煜幃
副總編輯 —— 施彥如
美術主編 —— 吳佳璘
主編 —— 魏于婷
行政助理 —— 陳芃妤

出版 —— 有鹿文化事業有限公司｜台北市大安區信義路三段106號10樓之4
　　　　 T. 02-2700-8388｜F. 02-2700-8178｜www.uniqueroute.com
　　　　 M. service@uniqueroute.com

製版印刷 — 中茂分色製版印刷事業股份有限公司

總經銷 —— 紅螞蟻圖書有限公司｜台北市內湖區舊宗路二段121巷19號
　　　　　 T. 02-2795-3656｜F. 02-2795-4100｜www.e-redant.com

特別感謝 —— 聯利媒體股份有限公司、Forgood 好多咖啡

ISBN —————— 978-986-99530-0-9
初版 ————— 2020 年 9 月 22 日
初版第二次印行 — 2023 年 4 月

定價 —— 790 元
版權所有·翻印必究

遊目 / 林予晞文字、攝影 — 初版 · — 臺北市：有鹿文化，2020.10 · 面：13×19 公分 —（光遷；010）
ISBN 978-986-99530-0-9（精裝）1. 藝術 2. 攝影 3. 攝影集　958.33 109014021